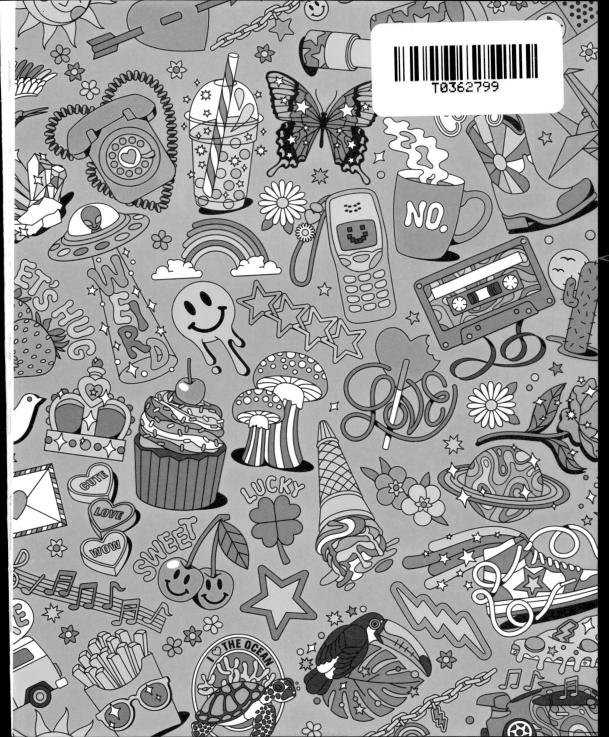

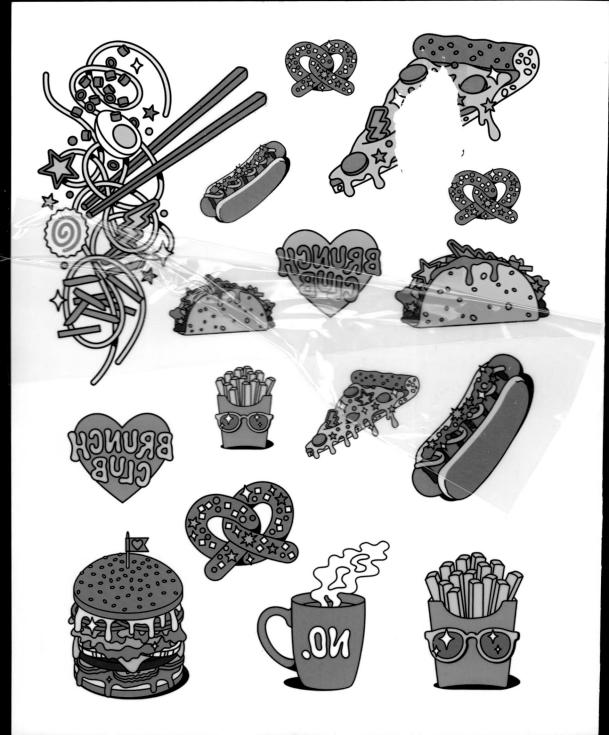

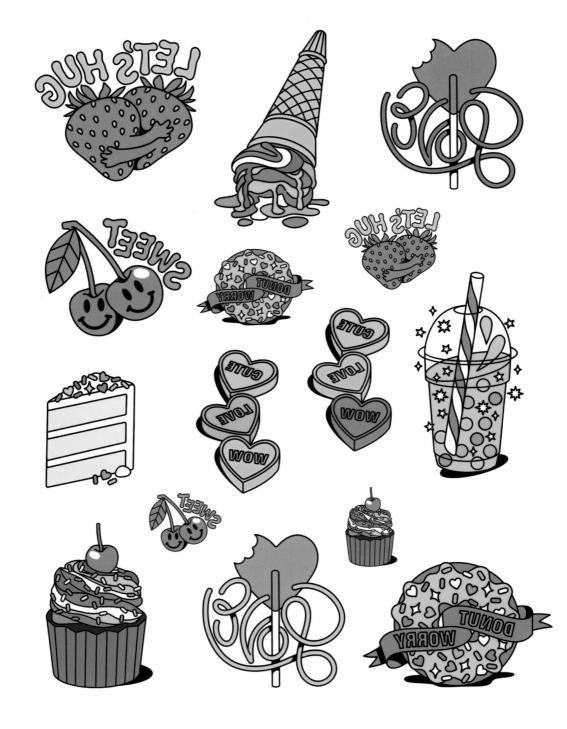

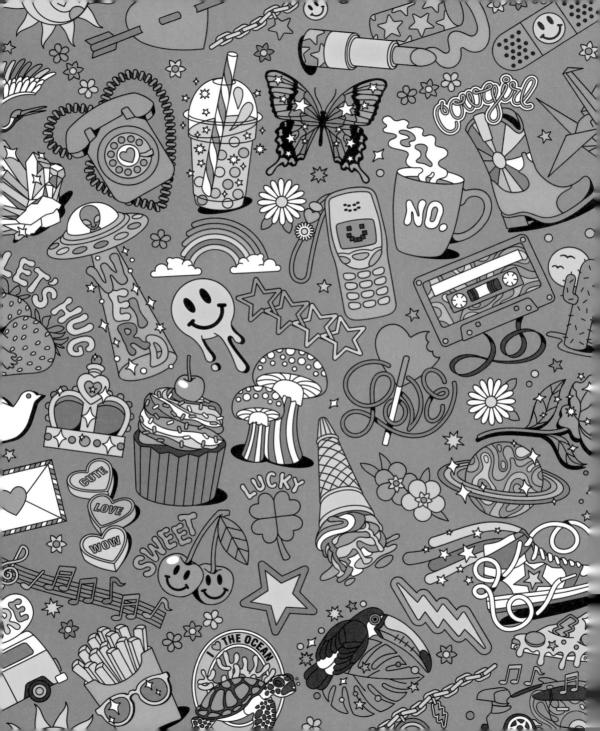

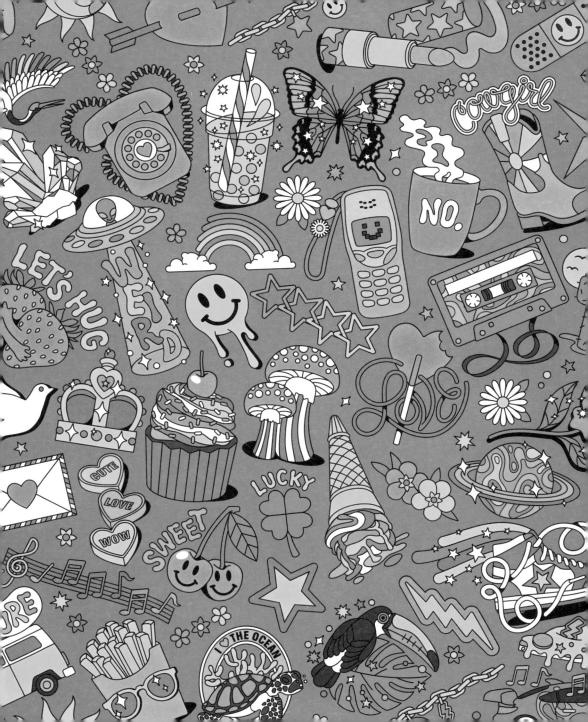

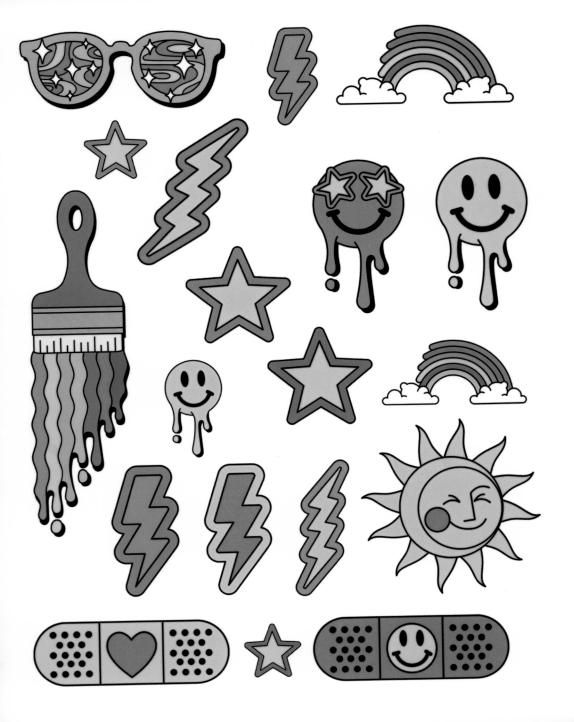

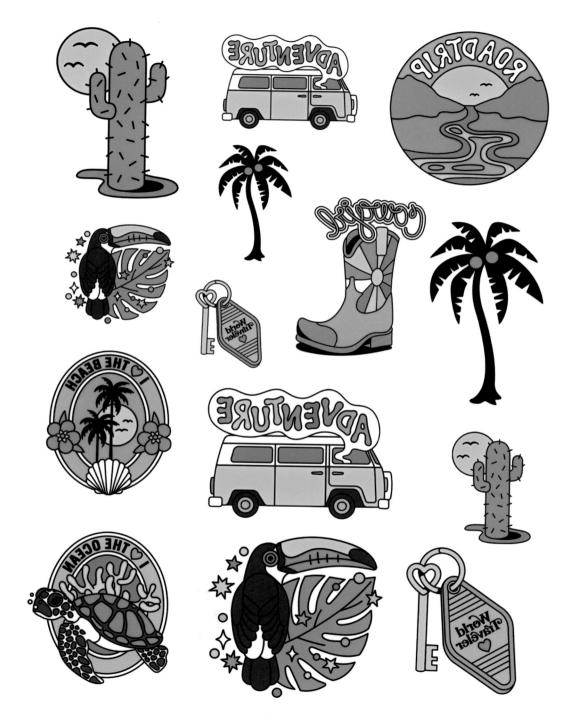

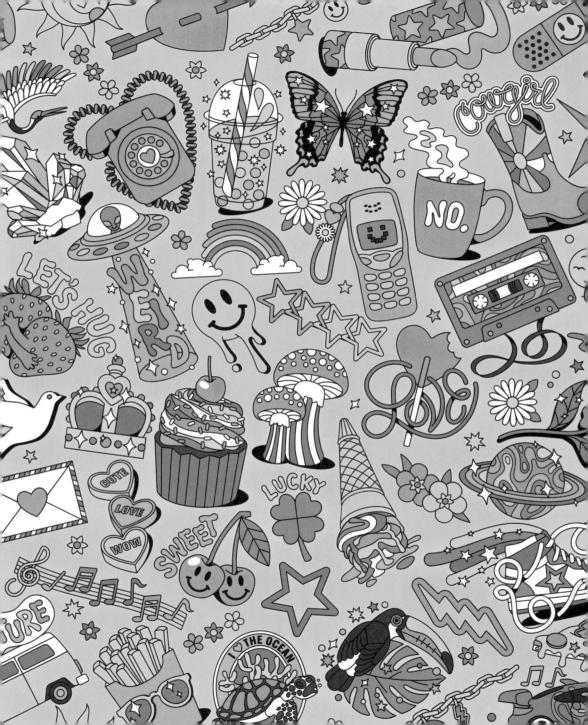

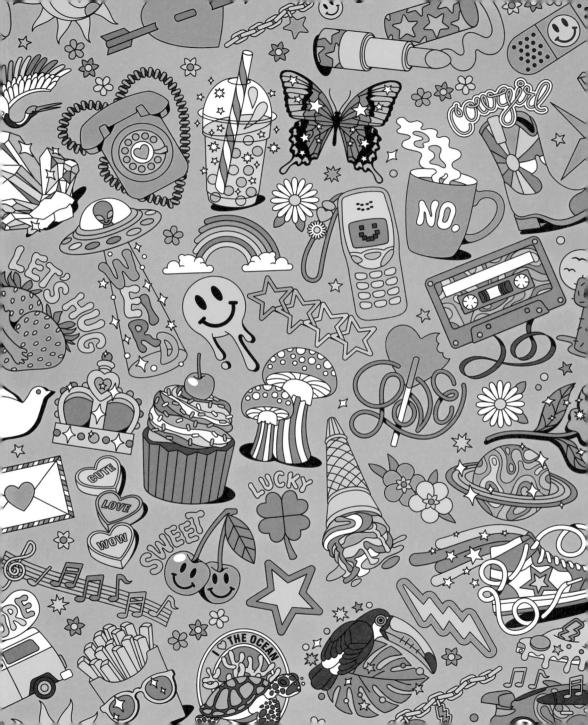

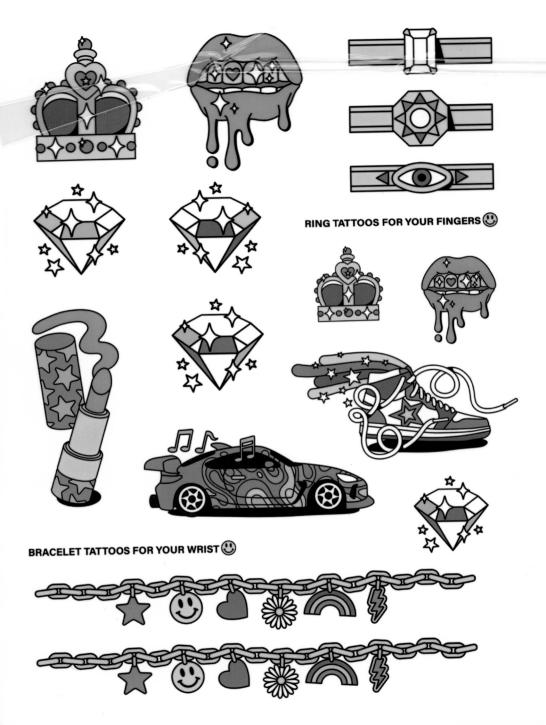

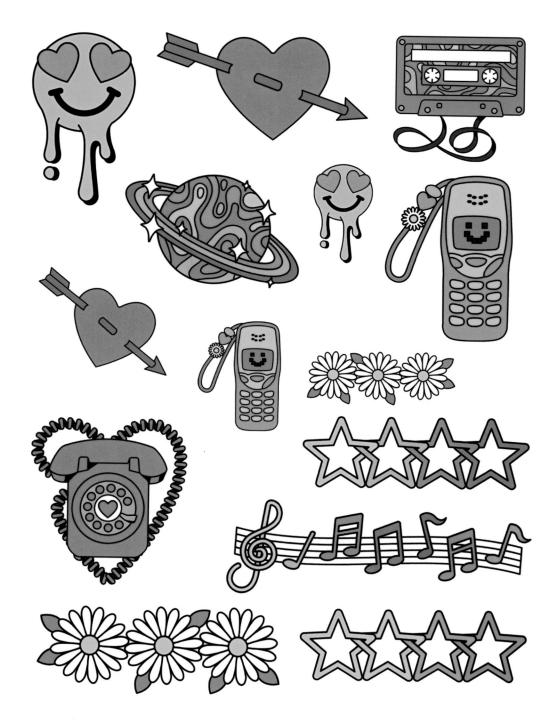

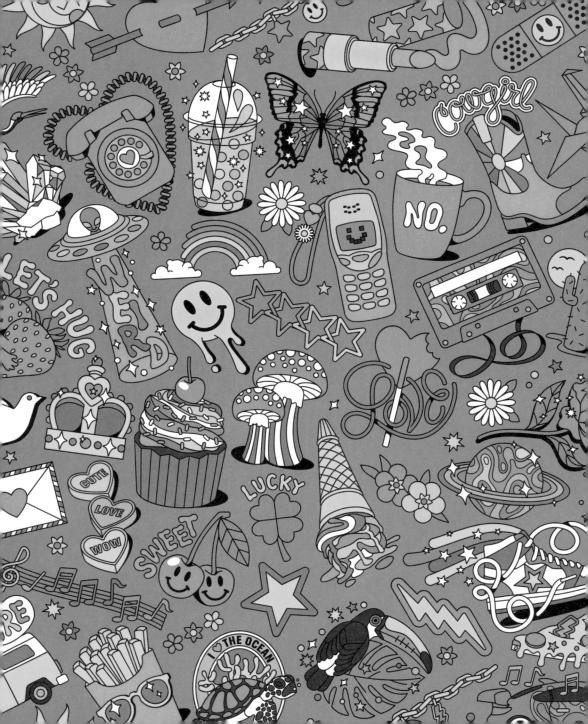

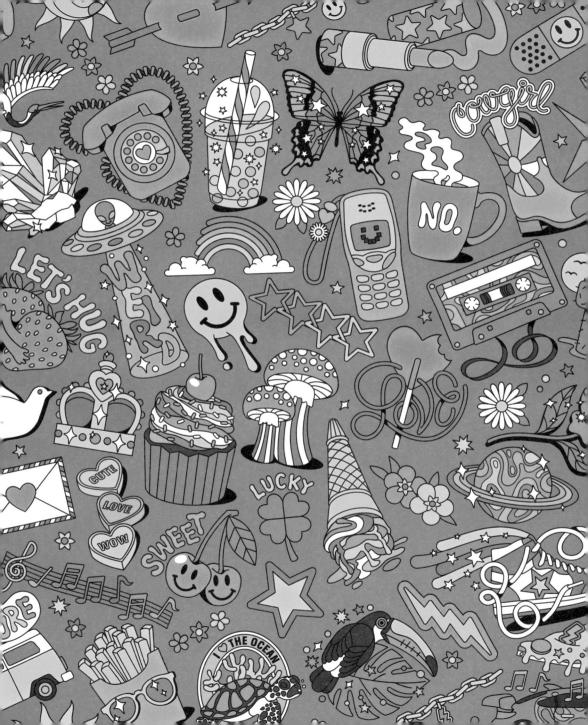

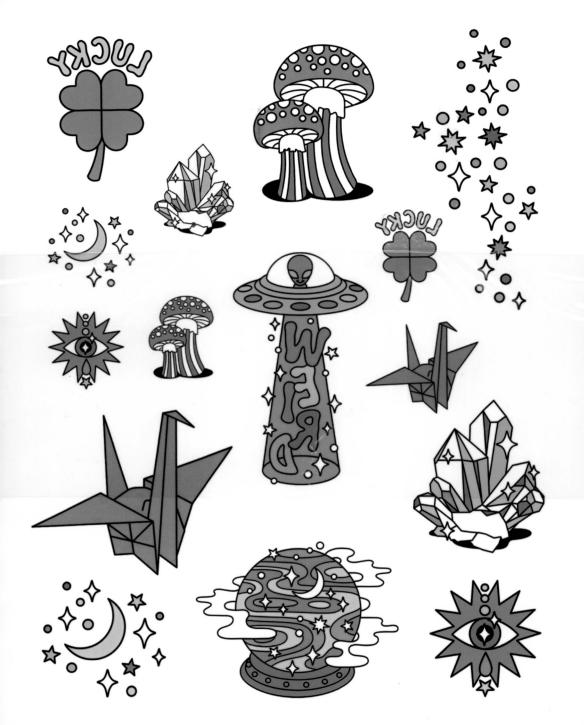

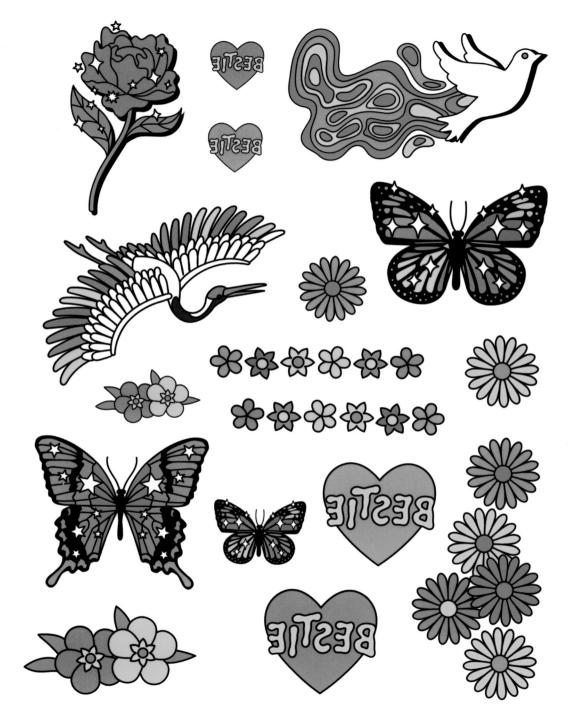

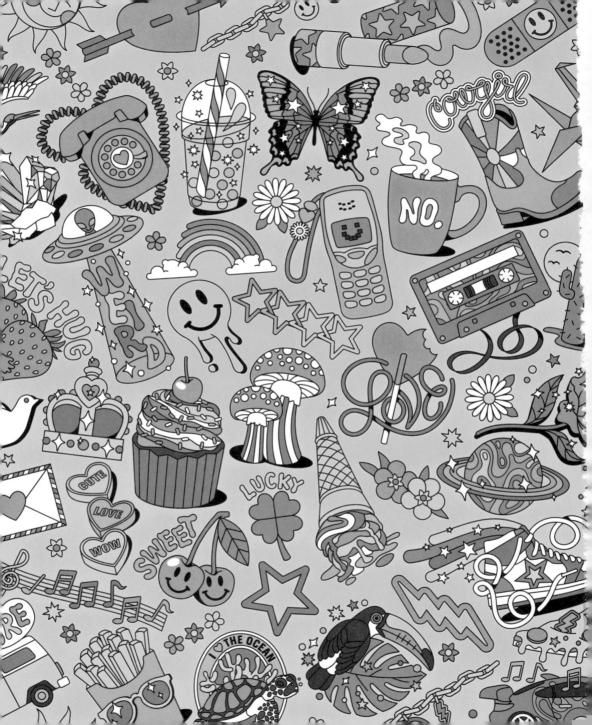